# 老爺車智鬥歹徒

U0037412

## 讓－保爾・諾齊埃爾
### Jean-Paul Nozière

　　1943年生於法國侏羅山脈的汝拉省，擔任
過圖書館資料管理員。現在，寫作成了他的第
二職業，已出版二十多部作品。其中，「阿爾
及利亞的一個夏日」曾獲1990年法國文學家協
會獎。

## 吉爾・格利蒙
### Gilles Grimon

　　1955年出生於巴黎。他一直在巴黎生活，
職業是一名插圖畫家。他最大的嗜好是潛水，
在水深30公尺處的珊瑚叢中漫步，對他來說其
樂無窮。

文庫出版公司擁有本系列圖書之臺
灣、香港、中國大陸地區之中文版權，本書圖文未經同
意，不得以任何形式轉載、翻印。
©Bayard Éditions, 1991
Bayard Éditions est une marque
du Département Livre de Bayard Presse

# 老爺車智鬥歹徒

文庫出版

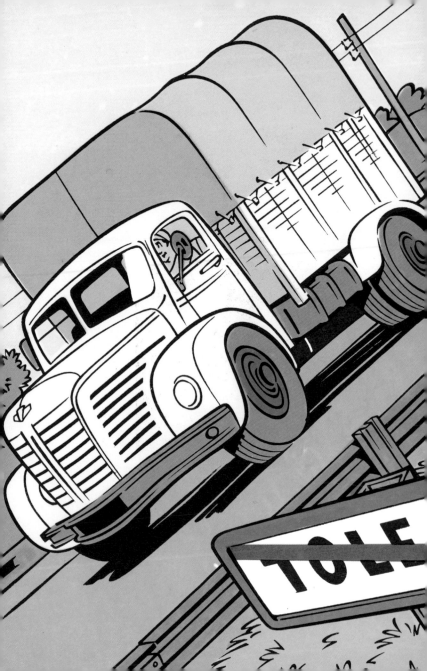

# 1

## 神祕貨物

在法國第71號國家公路上，一輛六〇年代的老式卡車，正以每小時50公里的速度急駛。卡車底盤發出撕裂般的呻吟聲，罩著破舊帆布篷的車身急遽地搖晃著，它似乎正在猶豫：是要和它的車頭說再見呢？還是繼續跟隨這瘋狂的駕駛員？

狹窄的駕駛座裡，一個綽號叫「老爺車」的駕駛員，正坐在方向盤前，興高采烈地對卡車大聲嚷嚷：「我們把別的車都甩掉了，哈哈！老薩姆！你真行啊！」駕駛員用力拍打著方向盤、座椅和儀表盤，他那張顴骨高高、兩頰胖胖的臉龐，洋溢著孩童般的喜悅。

「老薩姆，那些哪叫『車』啊！什麼豐田、什

麼福特，眞是的，統統上了廣告的大當了！」

由於情緒激動，老爺車的整個身子都在顫抖，還起了一層小小的雞皮疙瘩。這時候，他看起來渾身是勁，信心十足。而在幾個小時之前，這股勁兒、這種心情卻彷彿像一個被打敗的拳王一般，只能蜷縮在寬敞大廳的角落裡。

是的，在那間大廳中，嘈嘈嚷嚷地擠著三十多個長途卡車司機，大家都期待著能贏得這份合約。面對如林的敵手，而且都是些馬力強、功能多的現代化傢伙，他的老薩姆，那輛老掉牙的二手卡車，怎麼搶得到這筆生意呢？但是奇蹟出現了！老薩姆居然贏了！

不過，這也不完全是個好消息。老爺車決定不再去想這份合約中任何不愉快的地方。這時，他只想和別人分享快樂，於是摘下了卡車上的對講機：「哈囉，伊莎—伊莎，這裡是老爺車呼叫，老伙計在這一帶嗎？」

通話器裡一陣亂響，不久，傳出一個清晰的聲音：「重複一下你的名字，我沒有聽清楚。」

「老爺車和老薩姆在71號國家公路上，你是麥克那壞蛋嗎？」

「嗨嗨！老爺車，你這混蛋！這裡是麥克和瑞

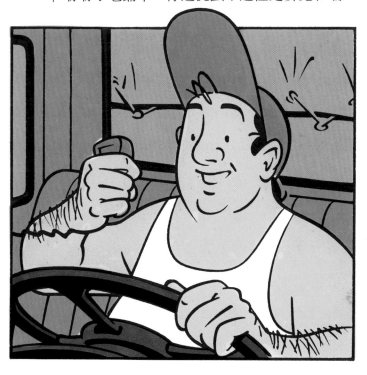

奇，行駛方向是義大利，裝載著機器零件。喂！你這輛爛車怎麼會搶到合約的？」

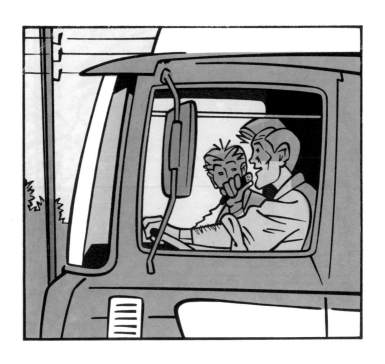

　　駕駛座上的老爺車挺起腰桿，對他來說，譏諷他的二手車老舊無能，簡直就是侮辱他本人，即使是朋友也不能這樣放肆。他曾經為此打斷了一個司機的鼻樑。在他的生活中，老薩姆的地位僅次於他的女兒——貝兒。

　　「老爺車，老爺車，請回答，我聽不見你的聲

音。」老爺車賭氣不應聲。

「好了，好了，老爺車，別再生氣了！我知道你愛這輛卡車，我向你道歉嘛！這樣你滿意了吧！對了，你要去哪裡啊？」

「我去西西里，我們一起走一程吧！」

「西西里！就憑你那輛破傢伙？你運的東西到底是什麼？」

老爺車不想再多說廢話，言多必失嘛！他的老闆曾明白地表示：此事絕對機密。當然，不是信不過麥克兄弟，只是，跑長途車這一行，同伴們聊聊天，親親熱熱共同跑一段路，話匣子一打開，那可就沒完沒了。

「喂！我不能說。」

「你是不是捲進什麼麻煩裡了？」

「別瞎猜！我們今晚再聊吧，你們就在下個加油站再過去一點的瑪斯克旅館停車嗎？」

「當然囉！」

「啊！我忘記了，你對那個老闆娘有意思。」老爺車哈哈大笑。

「少囉嗦！」

「一會兒見，我得掛對講機了，因為有個開標緻跑車的傢伙，正跟在我屁股後面，假如我不小心一點的話，它就會撞上我了。通話完畢。」

老爺車中斷了聯繫。因為麥克對老薩姆的那些批評，勾起了他許多不愉快的回憶：剛才在大廳上，那些年輕力壯的小伙子們很快地就被拒絕了，儘管他們的車馬力都很大。然後，一個怪怪的男人，帶著牲口販子那樣的輕蔑神氣，圍著他的老薩姆踱步。不久他喊道：

「這輛黃色卡車是誰的？」

其他人都哄堂大笑起來，而這個男人卻自顧地對老爺車說：「到我的辦公室來。」

在辦公室裡，那個有紫色眼袋的男人毫無顧忌地提出一連串愚蠢的問題，這些問題和長途卡車司機所必須具備的品格風馬牛不相及。老爺車的心情愈來愈緊張，最後，那男人要求他運送兩個裝著危險物品的木箱，以及幾十個作為掩人耳目之用的、

裝著小豌豆罐頭的木箱。

「這兩個木箱裡的東西是非法的。」

那男人直言相告，兩隻眼睛還在房間周圍掃來掃去：「但我們一定要把這些違禁品處理掉。所以，需要你把它們運到西西里，我們在那裡的工作人員會把它們丟到西西里沿海一帶。」

老爺車接下了這筆生意，他還有什麼選擇？沒有這份合約，他就得賣掉老薩姆。如果沒有老薩姆，他該如何養活貝兒呢？

老爺車想起了他的女兒，那個在高中女校的寄宿生。將來，她一定會大有出息，只要再堅持一年，短短的一年，她就會得到一張文憑。

在山坡的頂端，那輛標緻跑車風馳電掣般地超了過去，不一會兒，它就在老爺車的視野中消失。

還有兩千公里的路程，途中會經過阿爾卑斯山的邊境檢查站，在這段時間裡，老薩姆不會被懷疑，因為它的外觀太破舊了，引不起任何人的注

意。之後他就可以駛上義大利的高速公路，迎向西西里的陽光。在那兒，一大捆鈔票正等著他呢！

　　雖然此後等待合約的日子又會重新開始，但是老爺車不願想這麼多，反正有錢了，總能維持一、二個月的生活，還可以替貝兒將學費繳清。

　　想到這裡，焦慮就不知溜到那兒去了。時間已晚，但太陽依然很明亮，這條路很寬，車輛很少，駕駛汽車變得相當輕鬆愉快。伴隨著收音機裡傳出來的音樂節目，老爺車吹起了一陣口哨，然而調子走板地讓人聽不出他哼的是什麼東西。

　　「真無聊，這種一級方程式賽車有什麼好？」

　　那輛標緻跑車這會兒又出現在他的前方，以每小時40公里的速度行駛著，在超過它時，老爺車忍不住罵了一句。

　　麥克兄弟的雷諾卡車是一個寶貝兒，車頭和車篷都塗上了風景畫，令人真偽難辨；在它以慢速度行駛時，人們會以為是一片大自然景物在眼前移

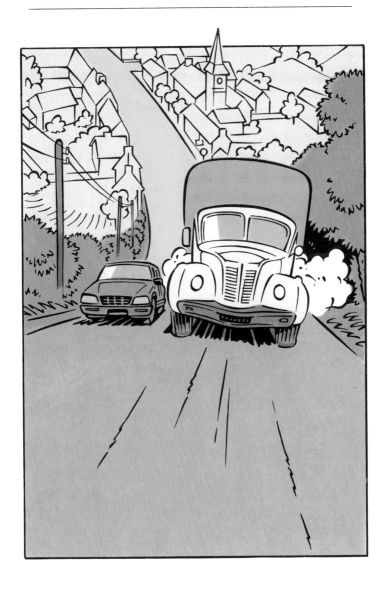

動，就像電影一樣。它的引擎輕快地轉動著，以每小時120公里的車速行駛，既沒有聲響，也沒有震動。但麥克駕著卡車，卻顯得心事重重。

「奇怪了，老爺車到底在隱瞞什麼？」

他那一頭紅髮、滿臉長著棕色雀斑的弟弟瑞奇，伸了伸懶腰，打了個哈欠，說道：

「為什麼叫他老爺車？」

「我們都不知道他的真實姓名，從前，他風光的時候，喜歡收集古董車，綽號就是這麼來的。」

麥克嘆了口氣，繼續說：「後來，他妻子的病拖垮了整個家，所以不得不把所有值錢的東西都賣掉，甚至連房子也賣了，最後仍然沒有保住妻子的命。唉！我真不放心他！」

「為什麼？」

「那輛車都那麼破了，他還對它情有獨鍾！任何一家有信譽的公司都不會把貨物託付給老薩姆——老薩姆是這輛卡車的名字——老爺車真夠糊塗的，接下這樁不明不白的生意，如果被逮住的話，他就倒霉了。」

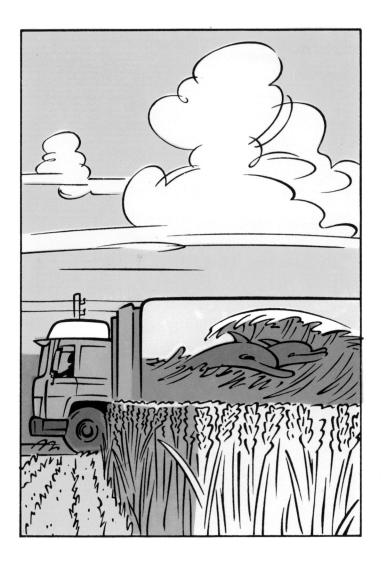

　　瑞奇斜眼看了一下麥克，他哥哥機械性地開著車，目光茫然。

　　「你對老爺車不錯嘛！」

　　「是呀！他錢賺得很多的時候，借過我不少，其實他對我並不了解。我很少碰見這樣的人，心地善良，無憂無慮，發瘋般地喜歡駕駛汽車，真的，像發瘋一樣！」

　　「那你打算怎樣幫他呢？大哥？」

　　「我們一直送他到邊界吧！我愈想，愈覺得這份合同不對勁！」

　　「哈囉！呼叫老薩姆，聽到請回答。」

　　老爺車吃了一驚，嚇得鬆開方向盤，使得老薩姆偏了一下，引起後面一串刺耳的喇叭抗議聲。誰在呼叫？是誰知道他正行駛在71號國家公路上？

　　「聽著，在你前方5公里處，有一個警察設置的柵欄，請在下個叉路往左拐，進入32號省道。」

　　老爺車大驚失色，多陌生的聲音！誰在向他下命令？為什麼？突然他的背脊冒起一絲絲寒意，一

種預感警告他：他正面臨危險，正陷入一個陰謀裡。頓時，他有點六神無主了。

「喂！這裡是老薩姆，喂！你是誰？搞什麼名堂？」

「傻瓜，難道你想讓警察搜查卡車、沒收木箱嗎？別再提什麼問題，聽我的準沒錯。你真想嚐嚐鐵窗的滋味嗎？」

一陣雜訊之後，聯繫中斷了。老爺車感到全身的血都流光了，模糊中，他分辨出路旁告示牌上寫著：32號省道，於是他用力向左打方向盤。

# 2

# 兩隻木箱

那輛標緻跑車正慢慢地行駛在32號省公路上，前排坐著兩個相貌相似的男人，都是瘦高個兒、長胳膊、長腿，他們正激烈地爭執著。

「多蠢的傢伙！」

開車的人一副惱火的模樣，大聲嚷嚷：

「他居然要這樣一直開下去，一頭撞進警察手裡！我發誓！他一定瘋了！雷科，還好你插入他們卡車司機的頻道，給了他警告。」

那個叫做雷科的人正拼命地啃著自己骯髒的指甲，模糊不清地說：

「聽我說，詹姆，我覺得不太對勁。那傢伙似乎不知道他運的是什麼？至少，不知道它的嚴重

性。哎，會不會我們的消息有誤？」

「不會的，你輕鬆一點，消息絕對可靠，兩個木箱就在那輛破車裡。我們得在到達西西里之前得到它們，然後溜之大吉。有了錢，就等於有了加勒比海的陽光和愜意的生活。想想那些頭頭們驚訝的嘴臉，哈！真有意思！他們會發現我們有多機靈，居然連他們也騙了！」

說這些話的時候，雷科那張蒼白帶有病容的臉上，浮出了一絲像肉食動物般殘酷的微笑，並露出兇狠的表情。

「除非運氣好，否則，我們根本不可能找到這兩個木箱。」

「哦，雷科，輕鬆點！你怎麼總講一些洩氣話？弄得我心煩意亂的！」

雷科微微伸展了一下他瘦長的身軀，喘了口大氣，又打了個大哈欠，用一種造作的輕鬆語調說：

「是！詹姆，我全聽你的。我們要怎樣才能把這些貨弄到手呢？」

「今天晚上在旅館裡，趁那傢伙睡覺的時候，

我們去拜訪一下那輛破卡車。我向你保證,當他看到貨物被撬開後,那副神氣勁兒不知會跑到哪兒去呢!」

詹姆說著說著,咯咯咯地奸笑起來,他的笑聲起起伏伏,好像在打嗝一般。

「呼叫老薩姆,聽到請回答。」

又是一個陌生人,老爺車有點猶豫,還是那個神祕的呼叫人嗎?他可不希望再聽見那生硬、自命不凡的聲音,因為這聲音使他不得不面對現實。

「我是老薩姆。」他心有餘悸地回答。

「我是瑞奇,麥克的弟弟。」

他那顆懸著的心放下來了,朋友的呼叫使他如釋重負。但是,瑞奇接著道:

「我們截聽到你們的對話。」

「什麼對話?」

老爺車明知故問,好像他已經忘記那個神祕的呼叫人。不過,他開始害怕了,因為麥可兄弟現在也多或少知道了真相。於是他打算敷衍過去。

「那只不過是一個喜歡玩對講機的人罷了。」

老爺車勉強笑了一聲後又接著說：

「你怎麼這麼膽小呢？你們公司怎麼會把卡車交給你這種嘴上還沒長毛的小子？」

「你別再嘴硬了好不好？」

這是麥克的聲音。語調清晰、老練，聽起來，他是一個能夠直接面對困難的人。

「你和我一樣清楚。那傢伙不是說著玩的，他知道你車子的名字，也沒有捏造那些警察細節。你遇到什麼麻煩事了？為什麼他要用監獄來威脅你？而你卻對他唯命是從！」

老爺車很想乾脆承認，把什麼都說出來算了！他的手抖得連方向盤都握不住了。但是，羞恥心還是贏了，他怎麼說得出口啊！他在接受這份骯髒的合約前，早就陷入了經濟困境。對這個問題，他們又能理解多少？那些生意興隆的卡車公司只會用新型的卡車和年輕力壯的司機；而他只不過是個要負擔女兒昂貴學費的落魄老卡車司機罷了。

「為什麼我要害怕警察？麥克，我聽不清楚你

的聲音，你換對講機了嗎？」

「沒有呀！我們都使用馬克牌、40頻道的對講機啊。笨驢！看看後視鏡吧！」

老爺車從後視鏡中看到麥克兄弟那輛碩大的雷諾牌卡車正跟在後面，相距不到50公尺！

「他媽的！你在這裡幹什麼？」

「瑞奇和我打算幫你一把，你會需要我們的！我們先離開你一會兒，等一下我們旅館見！」

這對兄弟的出現使老爺車懸著的心放了下來。或許是他誇大了自己的恐懼，也可能那個呼叫他的傢伙真的只是一個愛鬧事的無聊份子。

他曾後悔自怨了一會兒，為什麼他要那麼聽話？表現得這麼愚蠢、驚惶失措，以致引起了麥克和瑞奇的猜疑。幾個警察根本不可能從老薩姆車篷裡的百來個木箱中，搜出那些違禁品。今天晚上，他要再檢查一遍，看看那些裝有違禁品的貨箱，是否依然掩飾得很好。

老爺車吊兒郎當的本性又回復了，他吹起口哨，先是輕輕的，後來就肆無忌憚的大吹特吹起來。他輕輕鬆鬆地來到一個十字路口，這十字路口將把他帶回國家公路。老薩姆等著大批的汽車在它的鼻子前行駛過去，轟鳴聲漸去漸遠，終於消失了，它這才大模大樣地拐上公路。

老爺車並沒有注意到那輛綠色的標緻跑車，正停在一片樹林的陰影裡。

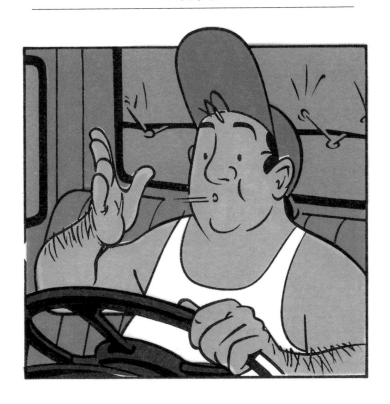

　　駛往瑪斯克旅館的路程使得老爺車十分疲倦，因爲老薩姆不是一輛舒適的卡車，它噪音很大，馬達顛動不止，儘管他有時累壞了，會熄火休息片刻，但顛動聲也絲毫不見減輕。這使得他的每一節脊椎骨都像焊住了一樣，失去了彎曲的功能，以致他的背經常會有僵硬、疼痛的現象。

老爺車終於看見了旅館的閃爍招牌，頓時有一種如釋重負的感覺。儘管離天黑還有兩個小時，但他已經感到疲勞萬分。

「哎！我是不是因為很久沒有這樣開車，還是太老了。」

他無限感慨地說。

不過，想到待會兒就可以淋個浴，和麥克兄弟共進一頓豐富的晚餐，再看看那個饒舌的老板娘，想到這裡，老爺車如同服了興奮劑一樣，精神馬上又來了。

他猛然加速，老薩姆就像一隻充滿自信、強壯無比的獅子，衝了出去。

瑪斯克旅館是一棟塗著白漆的水泥樓房，座落在一片大停車場的後面，緊挨著國家公路。

「哈！沒什麼人！」老爺車大聲嚷嚷道。

停車場空蕩蕩的，兩輛油罐車孤伶伶的站在那裡，顯得格外渺小。這會兒，車的主人們大概正在喝啤酒呢！

幾年前，老爺車得費很大的勁兒才能找到停車

位，那時的停車場擁擠不堪，讓人看得心驚肉跳。現在，這種冷清的場面却更加重了他憂鬱的心情。在鐵路運輸的競爭之下，淘汰了不少長途卡車司機。也許他正生活在一個時代的末日，只是千萬個臨時演員之一；而瑪斯克旅館的生意也不再像從前，就像拍電影用的布景一樣，拍完就沒用了。

開著車正想得入神，老爺車差一點撞到一個高個子男人，那人正在他面前拼命揮著手。千鈞一髮之際，他猛踩剎車，卡車發出刺耳的聲音，輪子在停車場的柏油路上劃下了四條深深的印記。

「你瘋了啊！」老爺車搖下玻璃窗，探出身子來，大聲吼道。

那個高個子、臉色蒼白的男人，有一雙狡詐、飄忽不定的眼睛。

「對不起，我還以爲你會看見我。」他淡淡的說：「奇怪！我這麼大的人，你怎麼看不見呢？」

「算了，算了！」老爺車打斷他的話：「你不會是爲了想和我吵架才攔住我的車吧？」

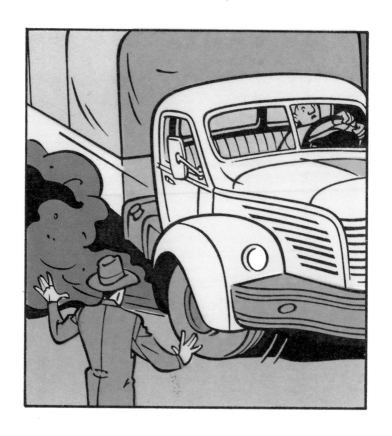

「當然不是，請把你的車停在那裡。」

他手指著停車場的盡頭，離旅館最遠的地方。

「開什麼玩笑！」老爺車咆哮起來：「周圍連隻貓的影兒都沒有，憑什麼把我打發到那麼遠的地

方？」

那男人的眼睛眯了一下，聲音頓時顯得有點生硬。不過，他那張三角臉上還浮著一絲微笑。

「別誤會，我們只是請你幫個忙。今晚我們要等一個車隊，它們運載從德國進口的電子產品。爲了照顧好這些車輛，我們得把它們集中在靠近旅館的地方。」

「好吧！」老爺車雖然讓步，卻十分惱怒，控制不住自己的火氣。

「現在只有大傢伙才讓人瞧得起！公路運輸這一行也一樣！」

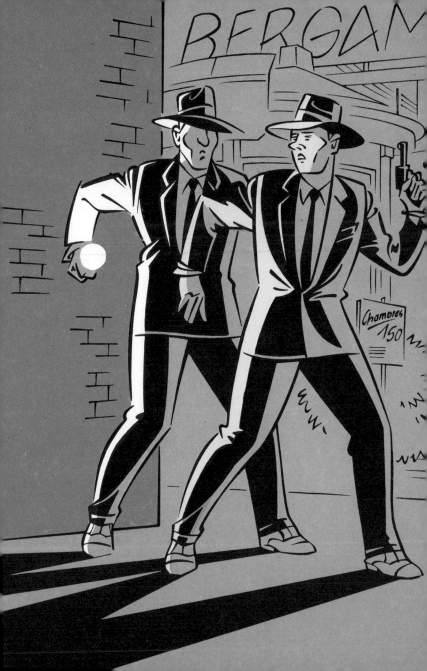

# 午夜的黑影

夜色深沉、萬籟無聲，安靜的夜晚眞使人透不過氣來。旅館周圍的梧桐樹在風中發出輕微的沙沙聲，它們似乎也拼命地在克制住自己的呼吸，以便等待一個重大事件的到來。

在最後一扇窗戶變黑之時，大概是凌晨一時左右吧！旅館的霓紅燈也停止了煩人的閃閃爍爍。濕潤的空氣，在這個時刻顯得更加濃重，更加地飄忽不定了。

突然，一束手電筒的光劃破了黑暗，在旅館附近忽上忽下、忽左忽右地晃著，隨後就熄滅了。

「你怎麼了？有毛病啊！」

爲了謹愼起見，詹姆壓低嗓音喝罵著。

「難道你打算這樣一路摸黑，走到那輛破卡車那兒嗎？」

雷科吃驚地問道。

「笨蛋！只要旅館裡有一個人沒睡著，不一會兒，整個警察局的人就會全撲到我們身上了！」

這兩個身著黑衣的男人，像兩個倒霉透頂、慌慌張張的抬屍人一般，在寂靜的夜色中，躡手躡腳地穿過停車場，緊張兮兮地東張西望。雷科就像是詹姆的影子。前頭那個拿著一支手電筒，後邊的拿著一把大口徑手槍。當他們走近老薩姆時，兩個人停住了腳步。

詹姆說：「我們一找到那批貨，你就把跑車開過來，如果一切順利，今晚我們就可以在巴黎機場登上飛往南美洲的班機了。」

「你肯定那些頭頭兒不會找我們麻煩嗎？」

「你得了吧！為什麼總是那樣悲觀。我已經說過一百遍了，南美不是正等著我們嗎？」

詹姆一面說，一面猛砍著卡車的帆布篷。當窟窿破得能夠容得下人時，他們就鑽進車篷裡。

　　手電筒照亮那些一模一樣、堆積如山的巨大木箱，他們連個轉身的地方都沒有。

　　雷科洩氣的咒罵：「他媽的！這從何找起？」

　　詹姆嘶聲喝道：「不錯，不錯，說下去！閣下希望不費力就弄到錢。可是，這種既不費什麼勁，

又有大筆鈔票好撈的美事，只怕一輩子也碰不上一次吧！」

「客氣點好不好？是誰探聽到消息，知道有貨要運到西西里的？難道是你嗎？」

詹姆覺得他的同件真是個低能兒，而且是一個危險的低能兒，他語氣放溫和了：

　　「別廢話，幹活吧！我們把那些砸破了的木箱
都扔到停車場去。這事得在天亮前做完。工具袋拿
來！」

　　接著是一陣沉默。

　　「工具袋帶來了沒？」詹姆不耐煩地問。

　　「我把它忘在跑車上了。」

不過，他們已經沒有時間爭吵了。在停車場的某處，一陣鐵器的碰撞聲打破了午夜的寧靜，隨即出現亮光，接著，飄來一陣輕微的低語聲。

「快逃！」雷科驚慌起來。

他拋下詹姆，自顧自地消失在夜色中。

麥克使勁憋著，才沒有哈哈笑出聲來，瑞奇還在地上趴著，在他周圍是幾隻空油桶，剛才就是這些東西絆了他一跤。夜晚又恢復了平靜，老薩姆的周圍瀰漫著一股神祕的氣氛。

剛才在飯桌上，老爺車一聲不吭，沉默得像一塊頑石，於是，這對兄弟決定直接進行搜查。

「快動手吧！」麥克說道：「白天我開車已經夠累了，想早點睡覺！」

「還說呢！都是你！」瑞奇反駁道：「如果被別人看見，一定會把我們扭進警察局的！」

「可能吧！不過，如果你再大聲嚷嚷，那整個旅店都會聽見你的聲音。這批貨到底是什麼呢？那家公司為什麼把這些東西交由這輛破車去運輸呢？

你在晚餐時看到了嗎？當老爺車承認自己已經失業六個月時，他的臉羞得通紅，我敢打賭，不管什麼工作他都會接下的。還有，他爲什麼要把老薩姆停在離旅館那麼遠的地方？」

「唔，有點道理！」瑞奇讓步了：「對了！他女兒可眞漂亮，起碼相片上看起來是這樣。」

「別貧嘴，我說的可是正經事！」

「我說的也是正經事！」

「噓，聽！」

「什麼？」

他們清楚地聽到腳步聲。

「有人！」瑞奇輕輕地說。

「是的，就在老薩姆那邊。」

「事情不太妙，我們回去睡覺吧？」

瑞奇有點半眞半假地開著玩笑。麥克經常講述卡車司機之間的恩怨，他可沒打算參加鬥毆。顯然，麥克要比他勇敢得多，他繼續往前走，瑞奇只得快步緊跟著。

很快地，他們發現了被割破的帆布篷。

「怎麼搞的？」瑞奇結結巴巴地問。

麥克立即鑽進車裡，不過很快又出來了。

「一切都完好無損，看來，我們攪亂了那幫傢伙的計劃，他們逃跑了。顯然地，那些罐頭箱子不是他們感興趣的東西。」

「那他們到底要找什麼？」瑞奇愚蠢地問道。

「如果我知道就好了，明天我們讓老爺車解

釋，不管他願不願意。走，我們回去睡覺吧！」

「不查了嗎？」

「太危險了！車子離旅館太遠，如果那幫傢伙再回來，我們就麻煩了。我們走！」

十分鐘後，他們在床上舒舒服服的睡著了。

此時，旅店的後門被打開，一條鬼鬼祟祟的身影閃了出去。整個夜晚，老薩姆吸引了好幾個神祕的不速之客。

那身影靠近了這輛老卡車的前輪，他一隻手撫摸著散熱器的護板，接著，又沿著車子的兩側摸了一遍，停了一會兒，最後才依依不捨地退了回去。一陣微風又吹過來幾聲喃喃低語。

「我可憐的老朋友，你這副模樣兒真是太可憐了，怪不得一路顛得那麼厲害。」

原來，這黑影正是老爺車。他倒退了兩步，似乎在估量老薩姆的壽命是否已到了盡頭。

「我求求你，堅持到西西里，起碼要到西西里。我們已經合作三十年了，不要輕易拋下我。」

這時，老爺車在老薩姆的身邊繞了一圈，割破的布篷並沒引起他太大的反應。早上從對講機中傳來那神祕的呼叫後，一種不好的預感始終讓他苦惱！他知道，這一次自己被捲進了一場風暴中。當他鑽進帆布篷後，終於面對了那個他始終不肯面對的問題：究竟在木箱裡藏了什麼東西？當他接下這個運貨要求後，他將會落入什麼樣的陷阱呢？

車廂裡並沒凌亂不堪，這使他有點茫然不解，老薩姆並沒有被翻搜過呀！真令人無法理解。但他那樂觀的天性，又使他重拾一絲希望。

「瞧！什麼事也沒有嘛！伙計！」

他想到順利完成任務後，可以拿到一大筆錢，嗯！應該幫貝兒買個什麼禮物呢？

一想到貝兒，他的眼睛馬上充滿淚水，一陣涼絲絲的恐慌襲上心頭，勇氣頓時被搗得粉碎。因為一但被警察查到，關進了監獄，貝兒不但不能完成學業，還永遠無法抬頭挺胸做人。

「糊塗蛋！」他大聲咒罵自己。

罵了之後，他反倒鎮定下來，發現自己的悲觀

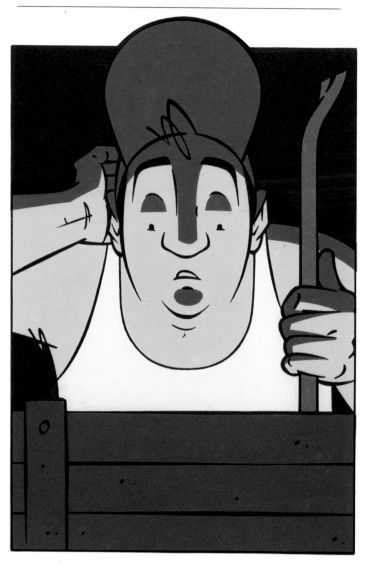

很滑稽。他總不能在深夜裡，就這樣蹲在一輛破卡車中，顫抖地哼哼自己的痛苦和不幸。

「哎呀！還好！幸虧沒有讓麥克兄弟親眼目睹這一幕。」

只花了幾分鐘的工夫，老爺車便在一堆箱子的上方，找出了那兩個裝有違禁品的木箱。老爺車用一根橇棍使勁橇開箱子。箱板嘎嘎作響，打開了！

老爺車首先看到幾塊大石塊。

接著，他發現在這些大石頭中間，巧妙地夾著一個大包裹。他取出那個塞得滿滿、沉甸甸的包裹。老爺車的雙手顫抖著，他解開那些被包得好好的綿織品，此刻的感覺就好像是在打開一個木乃伊的裹屍布一樣。終於，最後一塊布也掉下來了。

「不，我在做夢吧！」老爺車說。

他的眼睛瞪得大大的，睫毛不住地眨著。

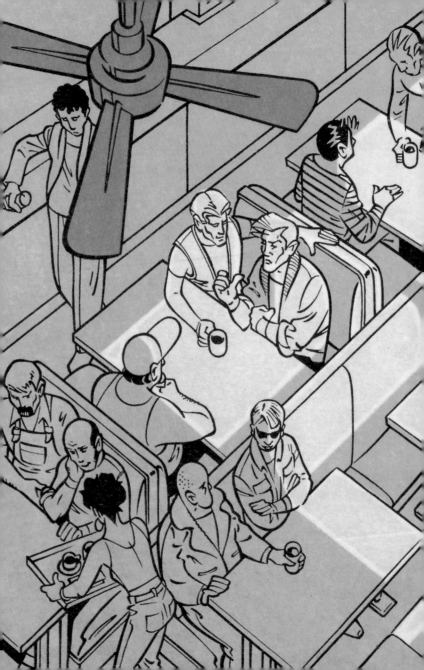

# 圍捕卡車

天剛破曉，朝陽驅散了籠罩在停車場上的最後幾絲薄霧。

儘管是清晨時分，瑪斯克旅館的餐廳卻相當熱鬧，有幾個晚上到達的長途卡車司機手裡捧著熱騰騰的早餐，正起勁地邊吃邊爭論著。

老爺車和麥克兄弟坐在飯廳的一個角落裡，神色激動地交談著。他們不時地抬起頭來，向大廳掃一眼。他們那幾雙發腫的眼袋顯然在表明，自己經歷了一個糟糕透頂的夜晚。

「行了，廢話少說！」麥克厲聲說道：「你必須說出事情的真相，否則我們就不管你了，今後你也別再來找麥克兄弟幫忙！」

　　他那四四方方的臉正擺出一副兇惡相，左臂上刺著的一條龍也顯得份外兇猛。瑞奇則笑瞇瞇地坐在桌子的另一邊，他天性樂觀，只對駕駛汽車和女孩子感興趣。在他眼裡，哥哥也太愛發脾氣了，不過，他非常佩服哥哥那魔鬼般的駕車技術！

　　老爺車並不餓，面對著奶油麵包和一個兇神惡煞，他簡直食不下嚥。

　　「說實話，」他讓步了：「你們有點神經過敏，其實沒什麼大事。」

　　「別廢話，老爺車，我想我們是朋友吧！」

　　這話把老爺車的臉說得通紅。

　　麥克繼續說道：「昨天白天是對講機裡莫名其妙的呼叫，夜裡老薩姆又被人翻搜一遍。這一切難道都是童話故事嗎？」

　　「為貝兒想想吧！」麥克語調變得溫和：「你是不是幹了蠢事？」

　　提到女孩子，瑞奇感興趣了，他對這個老好人充滿同情，於是他鼓勵道：

「蠢事，人們難免會做的。講吧！我這棒呆了的哥哥會幫你擺平的。」

「好吧！我運了一批很危險的違禁貨物，在西西里，有人會接應，他們要把這些東西丟到西西里海域中。」

他毫不害羞地撒著謊，因為實在沒有其他選

擇，但他是在欺騙朋友啊！他真希望能掩飾自己的
羞愧，於是起身離開了桌子，走近窗戶，抹去蒙在
玻璃上的一層水蒸氣。突然，他失聲叫道：

「不可能啊！這不可能啊！」

「什麼不可能！」瑞奇漫不經心地問。

「老薩姆，老薩姆不見了！」

　　雷科駕駛著卡車，為了忍住笑聲，他那瘦長的
軀體不住地顫抖。坐在他身旁的詹姆正怒氣沖天，
竭力想讓自己平靜下來。

「夠了，專心開車吧！」詹姆厭煩地說。

「我老是忍不住要想，當那傻瓜蛋看到自己的
車不見了時，會是什麼模樣？哈！哈！哈！」

　　他的笑聲又再度響起，就像生鏽的門軸發出吱
吱呀呀的叫聲。

「你真行啊！」在嗆咳兩聲後，他說：「這一
手玩得太棒了，那傢伙絕不敢報警。頭頭們更不會
去報警了。討厭的是這輛破車慢吞吞的，一小時只

能跑50公里。」

「正因為是輛破車，頭頭們才挑中了它。」

「我不懂！」

「警察或者海關人員對這輛破車不會感興趣的，仔細看著你的路吧！」

「別發火嘛！詹姆。卡車司機都是粗人，不懂你那些理論！如果你對方向盤有興趣的話，你可以來駕駛啊！」

他冷笑了起來，正為自己能夠提醒詹姆沒本事駕駛這輛卡車而感到得意。

詹姆根本就沒聽見他說的話，他可不像雷科那樣愚蠢。只要沒把那批貨弄到手，事情就不會結束。雖然，他並不怕那幫黑道，因為，他們永遠不會猜到是誰在中間搞鬼，貨在半路被截之後，事情將成為一個謎。現在，唯有警方才是危險的。只要一個騎著摩托車的巡邏警察攔住他們，進行一次例行的檢查，他們就完蛋了。

再行駛50公里，他們將穿過一片森林。在那兒，就可以從容地停下車，把那批貨弄到手。然

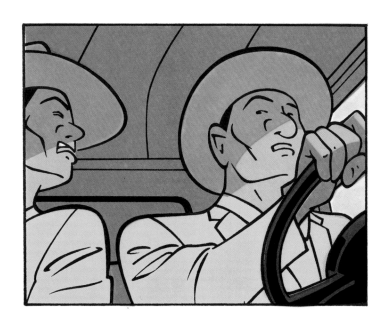

　　後，他們會在鄰近的一個村鎮裡偷一輛汽車，開往加勒比海的機場。在那裡，他會不費吹灰之力幹掉雷科。一絲陰冷的笑意浮現在他薄薄的嘴唇上。

　　雷科興高采烈地說：「哈哈！那個老胖子傻呼呼地站在停車場中間，不知會有什麼表情！」

　　為了不想再聽見雷科的嘮叨，詹姆開始收聽起車上的呼叫頻道。隨便做什麼都比聽他說廢話要強得多。一陣嘶嘶聲響後，他聽到了遠處發出的一些

對話片段。

「呼叫附近的卡車司機,有一輛車速很慢的黃色舊卡車被竊,請大家見到後,通知麥克!」

恰好在這種要命的關頭,這個和老薩姆一樣又舊又破的對講機,突然變得不靈光了。詹姆的脖子一下子僵硬起來,似乎有千萬隻小針在扎他一樣,一粒粒細小的汗珠使得他的手掌黏呼呼的。

儘管老爺車心裡亂糟糟的,但對於麥克兄弟這輛雷諾車的舒適性能,仍讚不絕口。充氣的彈性椅子既舒適又平穩;引擎聲非常輕微,絕對影響不了聊天。麥克駕著車,一檔一檔地加速,這時瑞奇繼續呼叫。

「緊急呼叫所有行駛在78號、83號國家公路上,或者在52號、109號、27號省道上的卡車,請回答。」

回答音信一個接一個傳遞過來。

「黑豹回答,我在78號國家公路上。」

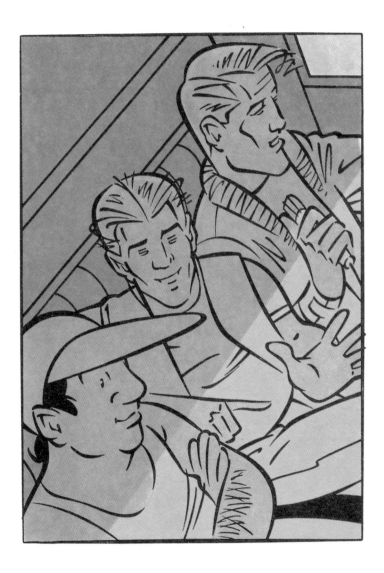

　　「這裡是麥克兄弟，還有一個同行，老爺車。
10分鐘前，他的卡車在瑪斯克旅館被人偷了。一輛
60年代半舊的黃色貝利安特卡車，車牌是
JP1943。希望你能幫助我們追到這輛車，它就在
附近一帶行駛。請輪流呼叫。再見，黑豹。」
　　「瑪瑙呼叫麥克兄弟，請再重複一下剛才的描
述。」

瑞奇一遍、兩遍、三遍，不厭其煩發出他的緊急呼救信號。一把小咖啡壺連接在點菸器上，咖啡已煮好了，老爺車倒了三杯又濃又香的咖啡。從那倒霉的旅館動身時，他們既沒有吃完早餐，也沒有付清房費。麥克是這樣解釋的：

「旅館老板娘說，那兩個傢伙大概只早走了10分鐘，照老薩姆的速度，充其量也只領先10公里左右。我們追得上他們！」

圍獵開始了，呼叫聲以及種種的協助、建議大量湧來。但是沒有一輛車發現老薩姆的行蹤。不管怎樣，卡車司機們這種團結互助的舉動，使得老爺車心裡熱呼呼的。沒有一個人以浪費時間為由而撒手不管。至於麥克和瑞奇，那就更沒得說了。

現在那批貨物是什麼，已經無關緊要了，重要的是那兩個偷車賊。每個卡車司機最厭惡和最懼怕的就是車子被盜。他們恨不得能剝小偷們的皮、抽他們的筋才覺得舒服！

「達丹尼呼叫麥克兄弟。我在470號省道上，正前方有一輛黃色舊卡車。牌號是JN2012。」

　　「麥克兄弟呼叫達丹尼，別追了。我們要找的那輛車是JP1943。謝謝！」瑞奇的嗓音喊啞了，於是把對講機遞給老爺車。

　　「換你了。」

　　瑞奇很想安慰老爺車幾句，但是他非常明白，丟掉卡車是一件可怕的事，甚至是個恥辱。即使他們重新奪回老爺車，在很長一段時間裡，這個故事仍會在小酒館裡或在對講機中成為聊天的話題。

　　老爺車接過對講機，他的手顫抖起來，聲音也失去了信心。瑞奇親熱地拍拍他的肩膀。

　　「我向你保證一定能夠追上他們，並奪回老薩姆。那對混蛋將會永遠記住6月27日這一天。」

　　然而，隨著時間分分秒秒流逝，成功的機會也愈來愈渺茫了。

　　「這裡是麥克兄弟，緊急事件！請協助尋找一輛黃色舊卡車！」

　　這個消息不斷傳遞著，現在，這片廣闊地域上的每個角落都知道了。

　　在麥克兄弟與老爺車的面前，正攤著一張地

圖。麥克在估算緊急呼救信號能夠傳播的範圍。

「如果那兩個傢伙沒有把車藏起來，我們差不多該追上它了。」

就像要證實他的預測一樣，一個期待已久的呼叫終於響起來了。

「阿爾法呼叫麥克兄弟！阿爾法呼叫麥克兄弟！我看見他們了！就在我前面，109號省道上，一輛黃色的舊卡車，車牌號碼JP1943，正以每小時50公里的速度行駛。聽候指示！」

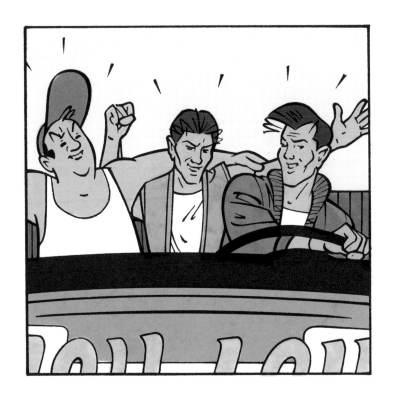

　　幾秒鐘前，雷諾卡車上還瀰漫著令人窒息的寂靜。現在，一直緊繃著的情緒終於爆發出勝利的歡呼！麥克迅速地發佈新命令。

　　「呼叫阿爾法和所有在109、52、49、470省道上的車輛，請大家同心協力一齊追捕那輛JP1943，

我們立即趕到。阿爾法，請牢牢盯緊那輛車，不得有絲毫放鬆，一會兒見。」

麥克中斷了聯繫。

「離他們只有30公里，加油！」

他瞬間加速，雷諾的兩隻前輪幾乎懸空。時速表指針急速移過一個又一個的數字：80、90、100。當指針停在110公里時，老爺車閉上了雙眼。

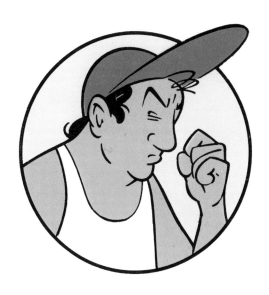

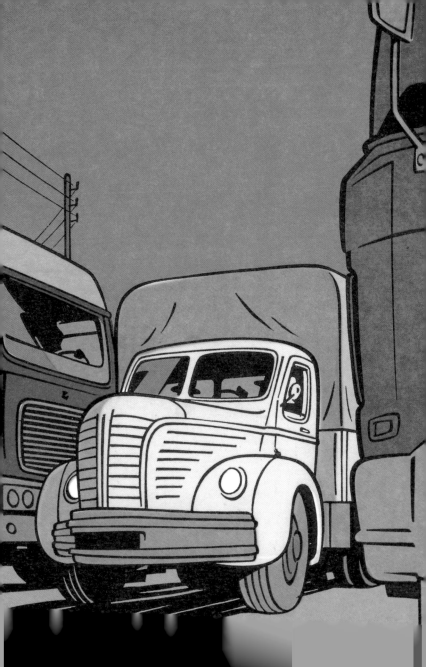

# 甕中捉鱉

雷科喋喋不休，儘管不時咧嘴露出一絲自命不凡的笑意，但講起話來卻已經有點結巴了。其實他心裡很害怕，胃裡面一陣陣抽搐，甚至想吐。

「你……你肯定說的對嗎？……為什麼那些傢伙……卡車司機們會緊追……緊追這輛一文不值的卡車。」

「閉嘴！」詹姆咆哮道：「你在第一個路口給我改道。」

「我們放棄這輛破車吧……我們快逃！」

「笨蛋！那筆錢怎麼辦？我想它已經想了三十年了。」詹姆惡狠狠地瞪著雷科，他的雙眼露出固執的好鬥光芒，在他那張凹凸分明的臉上，似乎可

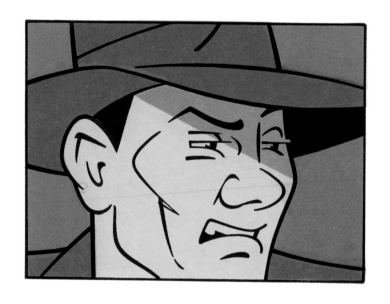

以看到猶如鬼神附體的瘋狂神色。

　　雷科不反駁了，沒有詹姆他會更害怕的。他是
一個膽小如鼠，沒什麼主見的人。三十年來，詹姆
一直就是他的首領。

　　從後視鏡中，他發現一輛卡車緊緊地跟著。他
減慢了速度，氣也喘不過來了。那輛車超了過去，
在貼身擦過時，還向他按了幾下友好的喇叭聲。可
是，還未等雷科喘口氣，一輛紅顏色、帶有雪亮的

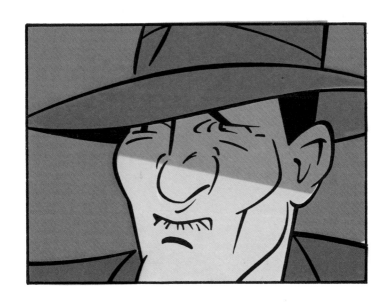

鍍鉻散熱器護欄的卡車，就如同變魔術一般地出現
在他們的後視鏡中。

「是他們！」詹姆看出不對勁。

「你……你在說著玩的吧？」

「快加速！」

老薩姆終於勉強跑到每小時70公里。很快地，
那輛紅色卡車就緊緊貼上老薩姆的保險桿邊。雷科
大汗淋漓，手掌心都濕了。

「減速！」

紅色卡車也跟著減慢了速度。

「哦！不！」雷科呻吟起來。

他的呻吟好似絕望的祈禱，詹姆則低頭仔細研究地圖。

「離這裡 2 公里處有一個叉路，你到那兒再往前走一會兒就停下來，我去幹掉那傢伙。快！加把勁衝過去！」

「阿爾法呼叫麥克兄弟。偷車賊發現我了。我怕他們會拐上470號省道，這條路比較荒涼，很少有車輛經過。」

「麥克兄弟呼叫阿爾法。別慌張，他們這一著棋早就在意料之中。一個絕妙的突襲正等著他們兩位狗膽包天的傢伙。我們馬上就到了！完畢。」

「白尾巴呼叫麥克兄弟，會合處在109號公路，在那兩個混蛋的下方。」

「海馬呼叫麥克兄弟，會合處相同。」

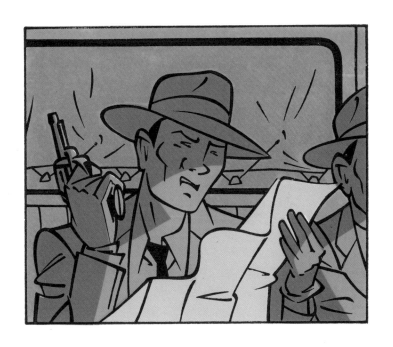

「呂呂呼叫麥克兄弟，我們在阿爾法後面。」
「駿馬呼叫麥克兄弟，我也到了。」

　　一塊路牌醒目地指向叉路口。老薩姆的駕駛座
內，悶得令那兩個歹徒透不過氣來，只有一隻奄奄
一息的蒼蠅，用翅膀徒勞地拍打著空氣。

老薩姆駛進彎道，雷科打亮指示燈，準備開上470號省道。由於太過恐懼，從他雙眼望出去的一片模糊情景中，彷彿看見一個碩大的影子。

沒錯！一輛三十噸的超大型卡車橫在470號公路的進口處！

從這一刻起，舉凡所發生的一切，都像電影中的快速鏡頭般匆匆閃過。

後視鏡中，雷科看見那些卡車一輛接著一輛而來，頃刻間，車隊綿延了幾百公尺。

「你快瞧！」他已嚇得半死了。

詹姆沒有回頭，他知道他快完了。不過他還未死心，在手銬還沒銬上手腕之前，他打算再碰碰運氣。但是，他的這種頑抗是白費工夫的，就像那隻半死不活的蒼蠅一樣。此外，在老薩姆的前面，一輛福特牌重型卡車正翹著他那笨重的大屁股，以每小時50公里的速度向前駛著。

雷科稍稍往旁邊偏了一點，駛進公路的左邊。那輛福特車便跟著駛入左邊。

雷科的臉色一下子變得灰白，他打算從右邊超

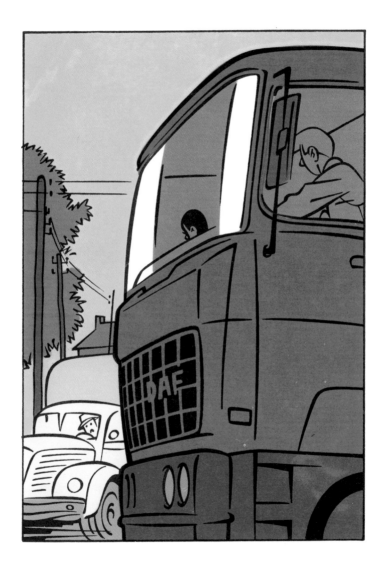

過去，可是那輛巨型福特車突然來個大迴轉，差一
點把老薩姆打發到地獄去。

「他……他們想殺死我們。」雷科嘰咕道。

「我想不會。」詹姆冷冷地說。

在福特車的車牌上，金色的字母說明了這個司
機的呼叫代號：白尾巴。

漸漸地，在老薩姆前面，卡車愈聚愈多。雷科
數了數，居然有十來輛。接著，前面的車隊減速
了，後面的車隊反而在加速。

　　這條來勢洶洶的隊伍，以每小時30公里的速度蜿蜒了800公尺；夾在中間的老薩姆，兩頭被堵得死死的，只能束手待斃。

　　「我們怎麼辦？」雷科絕望地嚎叫起來：「你是頭兒，喂！我都聽你的呀！聽見了嗎，頭兒？我一直都是聽你的！」

　　「鎮定點！笨蛋！」詹姆說道。

　　這時，雷科看見他右方有一條泥巴路，從這兒或許可以衝破困境。慌亂中，他猛地拐了一個彎。

老薩姆搖晃了幾下，翻倒在地，滾下斜坡，結結實實地撞在一棵樹上，並發出猛烈的爆炸聲。

老爺車兩眼噴火。老薩姆雖然只是一輛卡車，但是30年來，它一直是他生命中的一部份。現在，他的伙伴躺在公路下方，七零八落，身首異處。鏽跡斑斑的車頭變成了一堆爛鐵皮。至於車身，則炸得碎塊紛飛，可以說是屍骨無存。在猛烈的衝撞中，車上的木箱被拋了出去，一個個都摔得破破爛爛的，攤滿一地，裡面的小豌豆罐頭四處散落在田野中。

卡車司機們都識趣的站在一邊，彷彿很能體會老爺車那悲痛欲絕的心情，他們悄聲議論著剛才參加的這場圍獵。他們對雷科和詹姆一點都不感興趣，但是這兩個傢伙居然奇蹟般地毫髮無損，他們正在接受警察們的訊問。麥克走近老爺車，清了清嗓子說：

「老哥，我們得趕路了！不過我覺得很好奇，為什麼老薩姆並沒有裝載任何毒品？都是些小豌豆

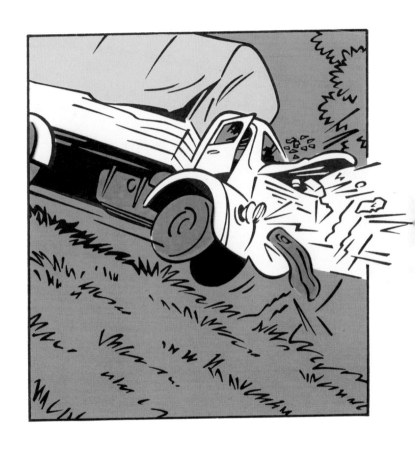

罐頭，就只有小碗豆！」

　　他等了幾秒鐘，希望得到答覆，但是老爺車不
停地撫摸那塊被撿回來的老薩姆的車牌。

「我們再聯絡吧！」麥克補充道。

「謝謝。」老爺車嚴肅地低聲道謝。

卡車一輛輛開走了，每個司機在離去時都按按

喇叭表示告別。從雷諾車高高的駕駛座上，瑞奇俏
皮地說：

「我會再去拜訪你的！當然，是你女兒貝兒在
家的時候。」

不一會兒，只剩下警車。這時一名警察呼喚老
爺車過去，他說：

「我們問完口供了。這真是一件莫名其妙的
事！那兩個盜車賊供稱他們只是打算賣掉這些罐
頭。真是胡說八道！有什麼需要幫忙的？」

「請把我帶回到瑪斯克旅館。」老爺車說：
「一、兩個小時以後，我會去警察總隊。我還有許
多事情要講，那時你們就會明白他們不是什麼偷小
豌豆的賊了！」

「哈囉！是通用保險公司嗎？」

「是的，請說。」

「我是為了普魯納藏畫被盜的那件事。」

「請別掛電話，我請經理接聽。」

在旅館的小電話間裡，老爺車渾身汗淋淋的。

「這裡是通用保險公司，請說話。」

「我能全部歸還你們上個月被偷盜的普魯納藏畫。」

「您在開玩笑吧！先生怎麼稱呼？」

「老爺車……噢！阿藍‧迪納。我一點都沒在開玩笑。」

「您不是在開玩笑？馬賽幫，就是那些偷油畫的馬賽人，兩天前被逮捕了，那幾個惡棍也都供認了，普魯納藏畫現在在西西里。對於畫的主人來說，那些畫已被運出法國，算是永遠丟掉了！。如果您允許的話，我想掛斷電話。」

「西西里，那就是我運送的！」老爺車打斷他的話：「那些油畫就裝在我的卡車裡，當時我並不知道，如果不是昨天晚上有人插手干預的話，48小時之後我就到達西西里，而那些畫也就再也找不到了。」

電話那頭一陣沉默。然後，那個和老爺車對話的聲音有點猶豫。

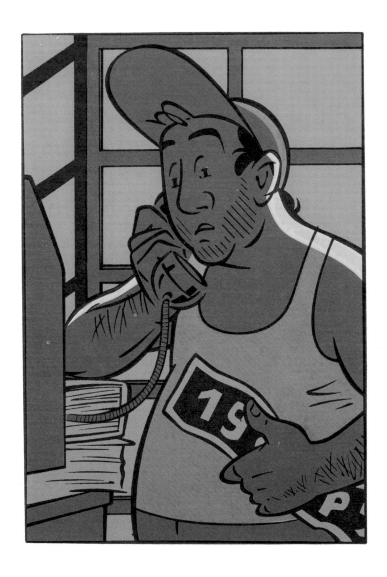

「你有什麼憑證來證明你所說的事呢？」

「我看到每幅油畫的背面都有普魯納家族的花體字縮寫簽名。也就是一個P字周圍纏繞著一條蜥蜴。」

「難以置信，這實在是難以置信！」

「我還要補充一句，我並不是小偷！」

「這點我知道，否則您不會打這個電話了！」

「我唯一要負責的是我的愚蠢。」老爺車接著說：「這些我會對你們、對警方交待清楚的。不過，我想還是先和貴公司說清楚比較好，這樣你們就可以放心。至於有什麼懲罰，我會接受的。值得安慰的是，我阻止了這批名畫的偷運計劃。」

「我能不能問一下，」那個聲音說：「您怎麼知道有一個通用保險公司呢？」

老爺車發出了一聲輕笑。

「很簡單，其中的一幅畫，我想是夏卡爾的吧？包在一張報紙中，報上詳細地報導了這次失竊的經過，你們公司的名字和電話號碼都在上面。」

「哦！真是太幸運了！現在油畫在哪裡？」

　　老爺車哈哈大笑起來。

　　「在我的床底下！三幅畢卡索的、兩幅夏卡爾的、一幅馬諦斯的、一幅達利的、兩幅雷諾瓦的、五幅拉佛利……」

　　「是佛謝利吧！」那聲音糾正道。

　　「那就佛謝利吧！隨您的便。最後是一幅狄嘉和一幅羅特列克的，沒錯吧？」

　　「完全正確。您保證將它們完璧歸趙？」

　　「當然，您願意什麼時候拿就什麼時候。但我得事先和警方談談，讓他們也曉得事實的真象。」

　　在電話線的另一端，有一聲輕微的咳嗽。

　　「報上的文章漏載了一個細節……」

　　「什麼？」

　　「凡與盜竊油畫案件無關的人員，經他提供的線索得以收回普魯納藏畫，本公司將提供他一筆獎金。」

　　「哦！好啊！」老爺車無所謂地說：「我倒不知道這點。」

那經理認為有必要再說得清楚一點，以免對方認為他在信口開河。

「那些油畫是無可代替的，就它們難以估計的價值而言，這筆獎金實在太微不足道了。現在您明白我們急於收回的心情吧！」

「如果警方同意的話，明天我就把那些畫歸還給你們。」老爺車建議。

「我們也會立即將給您的60萬法郎奉上。」

老爺車的臉一下子變得煞白。他感到渾身無力，雙腿發軟，不得不緊緊地抓住電話間的門。

「您是說6千萬生丁？」他低聲問道，嗓音都變調了。

「是的，正是這個數目。」

那是一輛雷諾最新型卡車的價錢呀！老爺車又將成為一個名副其實的卡車司機、以及自己命運的主人。他的女兒貝兒也能夠平平安安地完成學業。

老爺車長長地呼出一口氣，小心翼翼地掛上電話。美好的未來正在向他招手！

**親愛的家長和小朋友：**

非常感謝您對「口袋文學」的支持，現在，您只要填妥下列問卷寄回，就可以得到一份精美的60本「口袋文學」故事簡介！

文庫出版事業股份有限公司　謹誌

| 家　　長 | 姓名： | 性別： | 生日：　年　月　日 |
|---|---|---|---|
| 兒　　童 | 姓名： | 性別： | 生日：　年　月　日 |
| | 姓名： | 性別： | 生日：　年　月　日 |
| 地　　址 | | | |
| 電　　話 | 宅： | 公： | |

你知道 🐎 代表這是那一類別的書嗎？

□動物　　□生活　　□愛情　　□科幻　　□趣味　　□童話

□友誼　　□神祕恐怖　　□冒險

請推薦二位親朋好友，他們也可以得到一份精美的故事簡介：

姓名：＿＿＿＿＿＿＿性別：＿＿＿電話：＿＿＿＿＿＿

地址：＿＿＿＿＿＿＿＿＿＿＿＿＿＿＿＿＿＿＿＿

姓名：＿＿＿＿＿＿＿性別：＿＿＿電話：＿＿＿＿＿＿

地址：＿＿＿＿＿＿＿＿＿＿＿＿＿＿＿＿＿＿＿＿

| 建　議 | |
|---|---|

為孩子縫製一個口袋
裝滿文學的喜悅
也裝滿一袋子的「夢想」

發　行　人：許鐘榮
策　　　劃：陸以愷
美術顧問：陳來奇
法律顧問：李永然
總　　　編：許麗雯
審　　　訂：林眞美
美術編輯：周木助・涂世坤

編　　　輯：高靜王・楊錦治・陳湘玲
　　　　　　楊文玄・樸慧芳・唐祖貽
　　　　　　吳世昌・魯仲連・黃中憲
行銷企劃：李惠貞・吳京霖
行銷執行：王貞福・楊恭勤・廖欽源
出版發行：文庫出版事業股份有限公司
編輯地址：台北縣新店市民權路130巷14號4樓

印　　　製：偉勵彩色印刷股份有限公司
行政院新聞局出版事業登記證局版臺業字第4870號
一九九五年十月十五日初版
服務電話：(02)2183246
郵撥帳號：1602792３

定　價：一五〇元

廣　告　回　函
台灣北區郵政管理局登記號
北台字第6743號
郵資已付免貼郵票

文庫出版事業股份有限公司　收

231<br>20

新店市民權路130巷14號4F